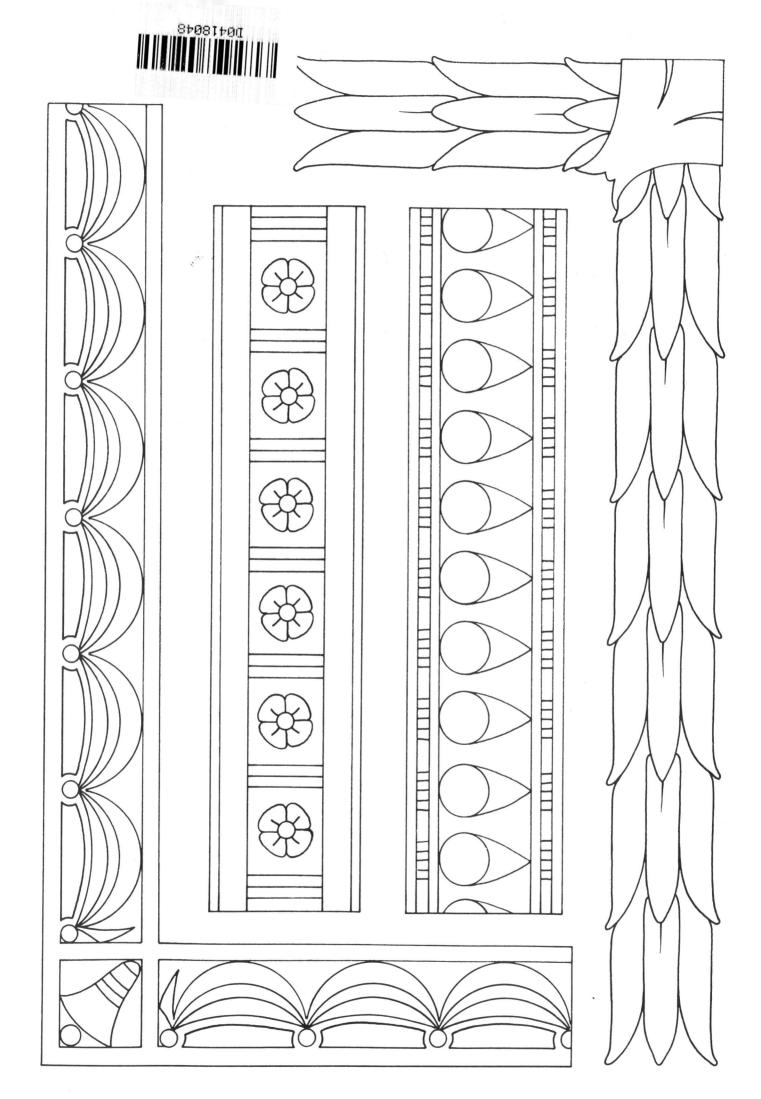

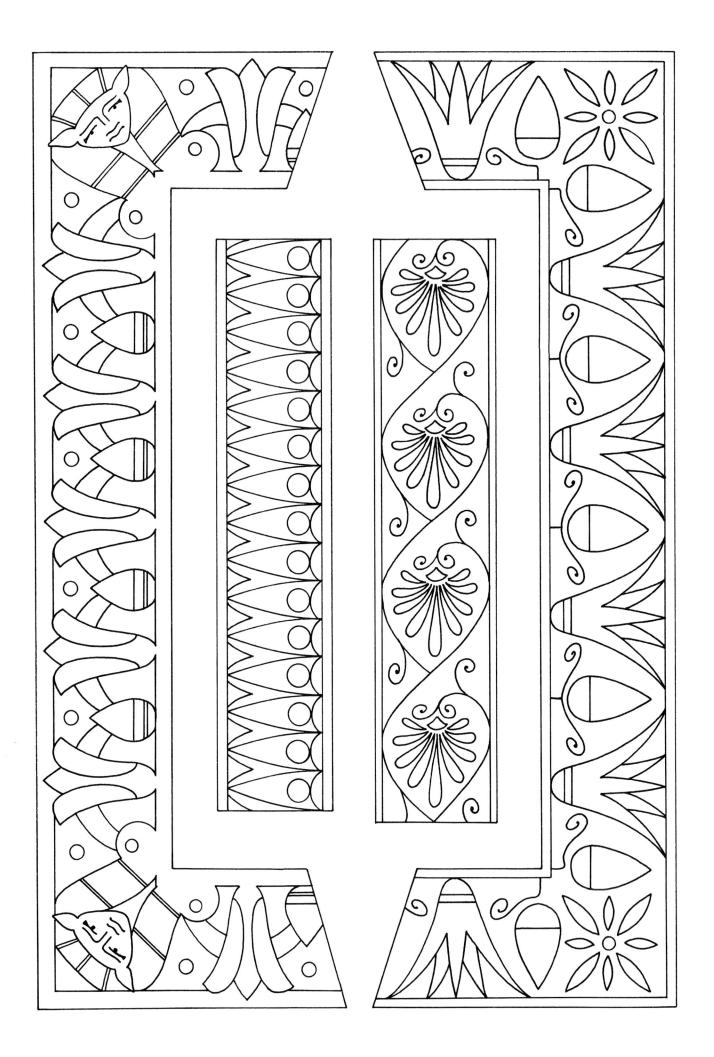

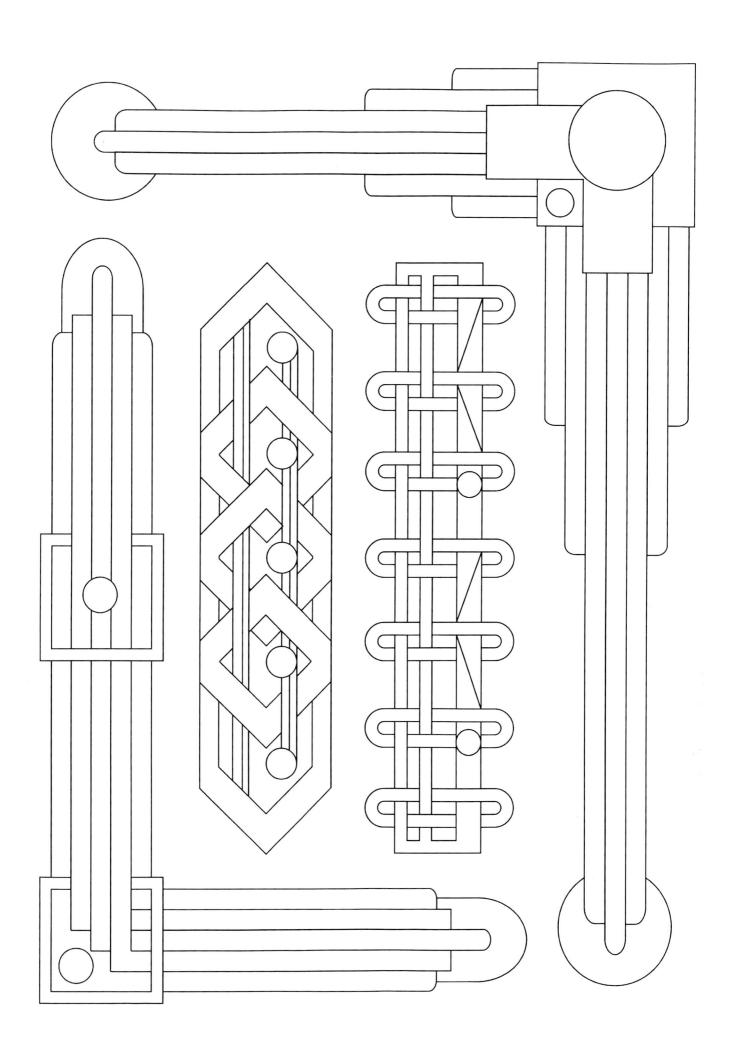

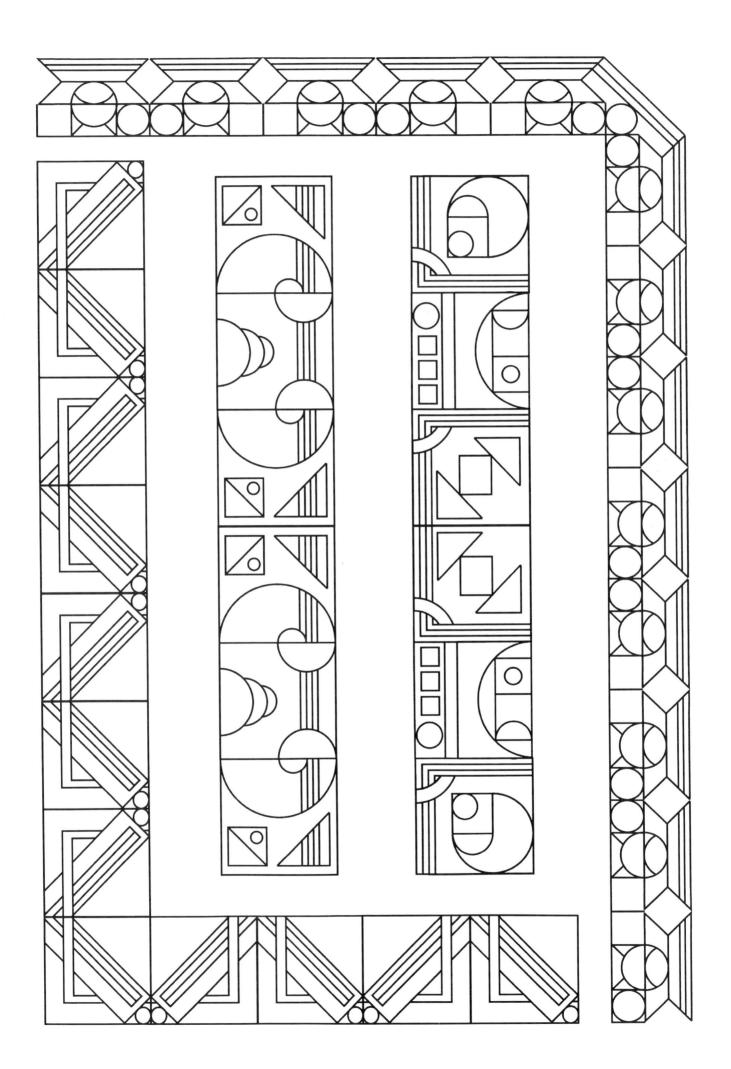

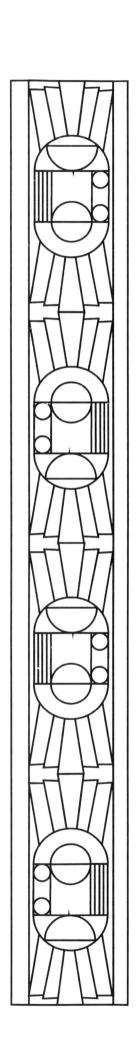

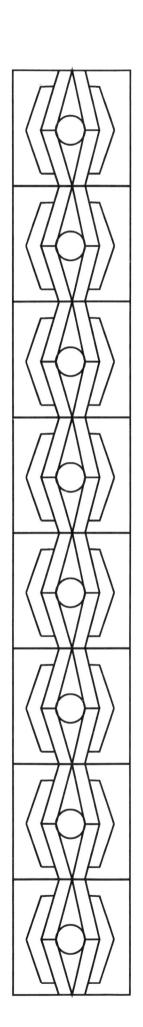

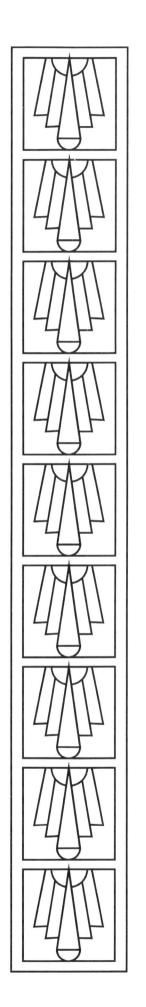

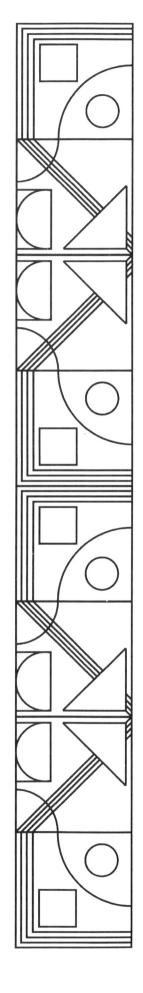

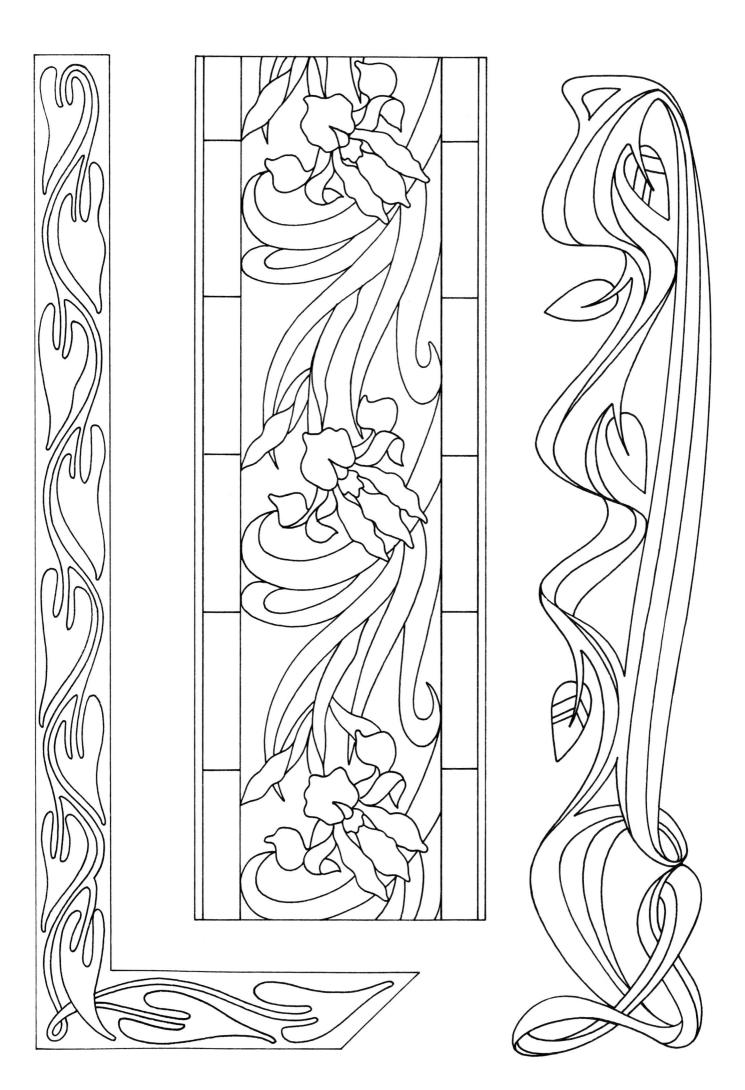

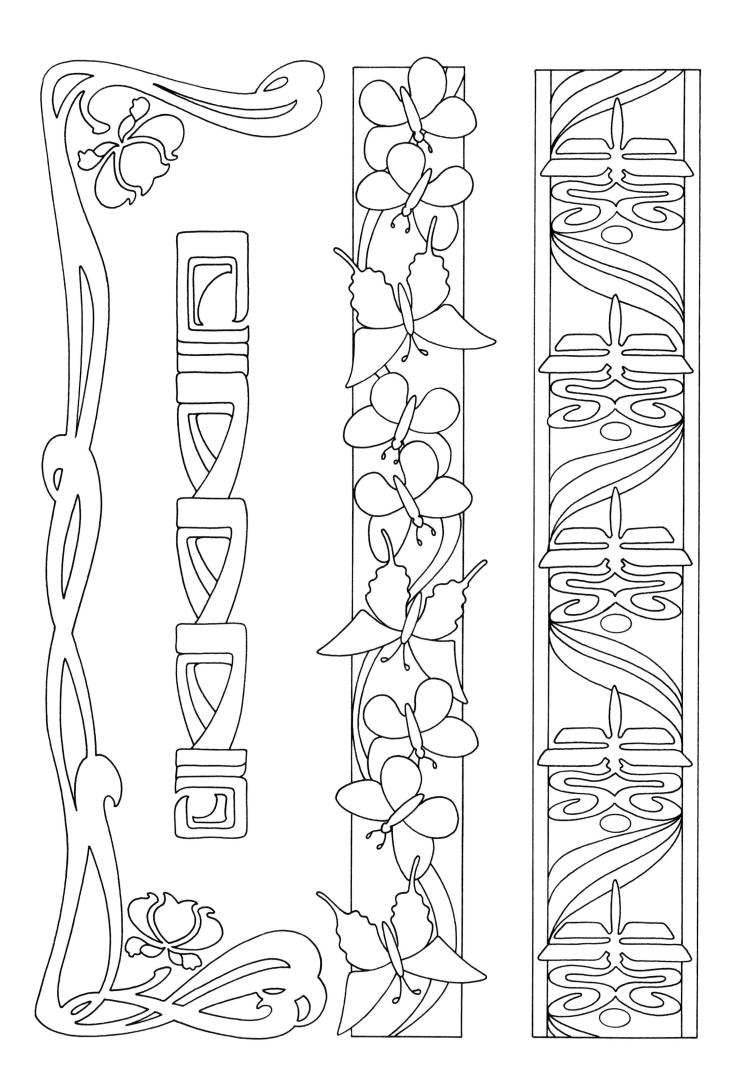

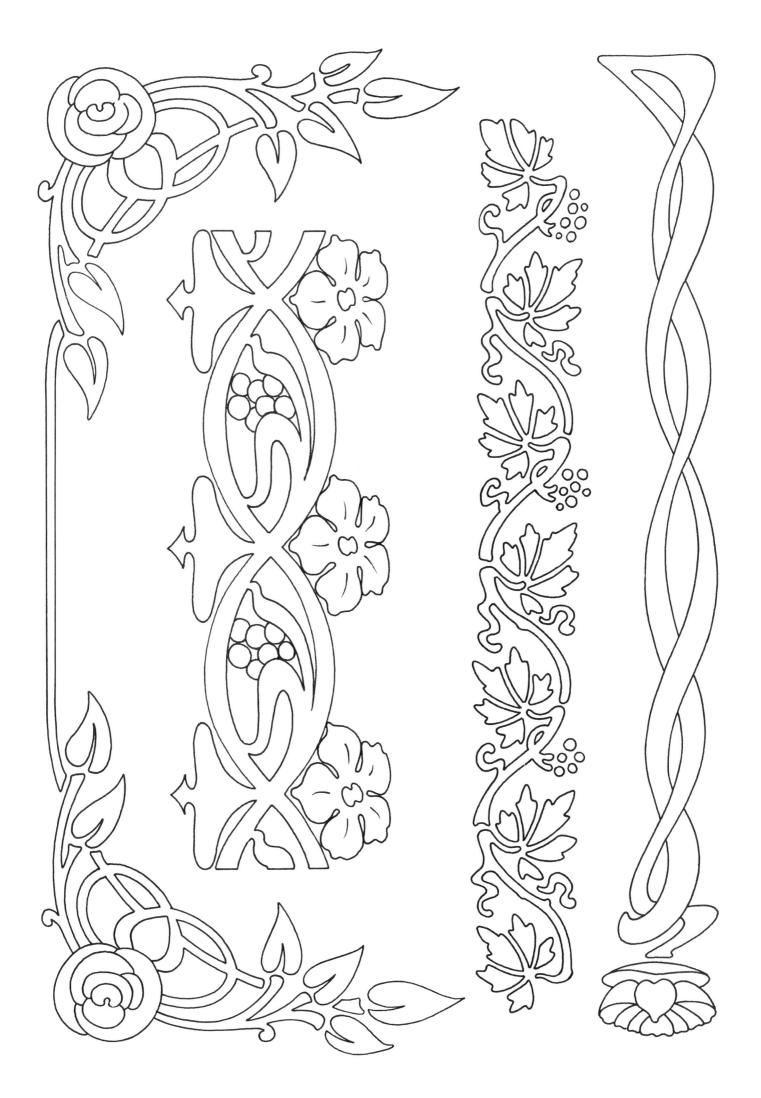

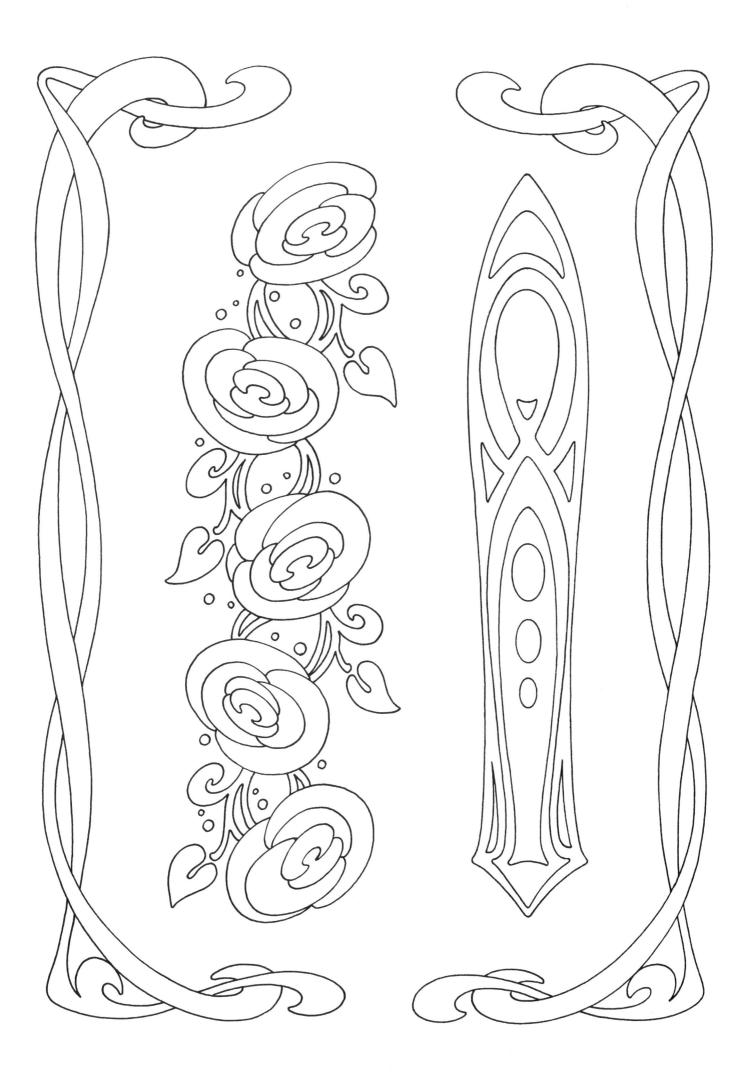

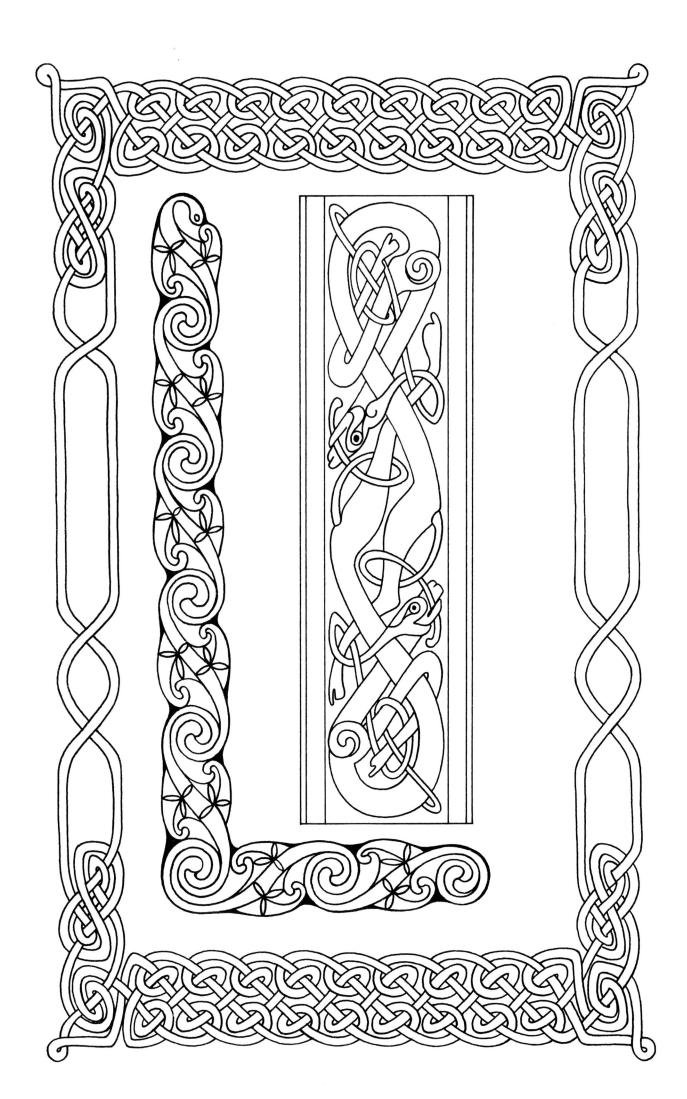

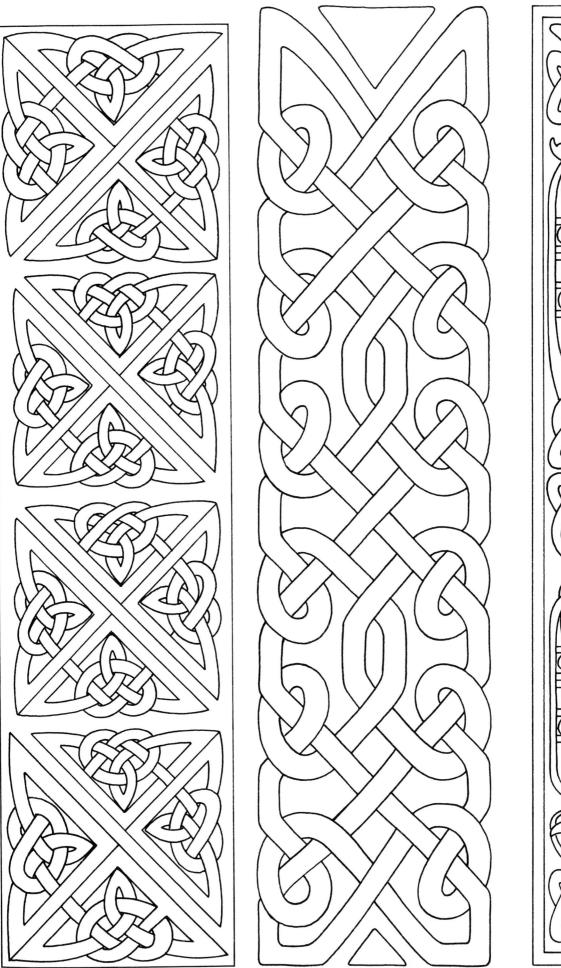

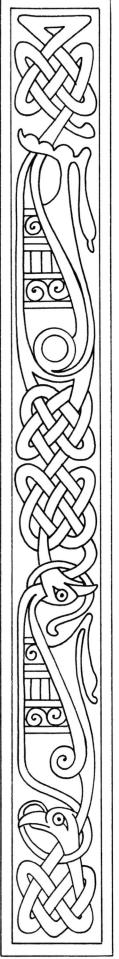

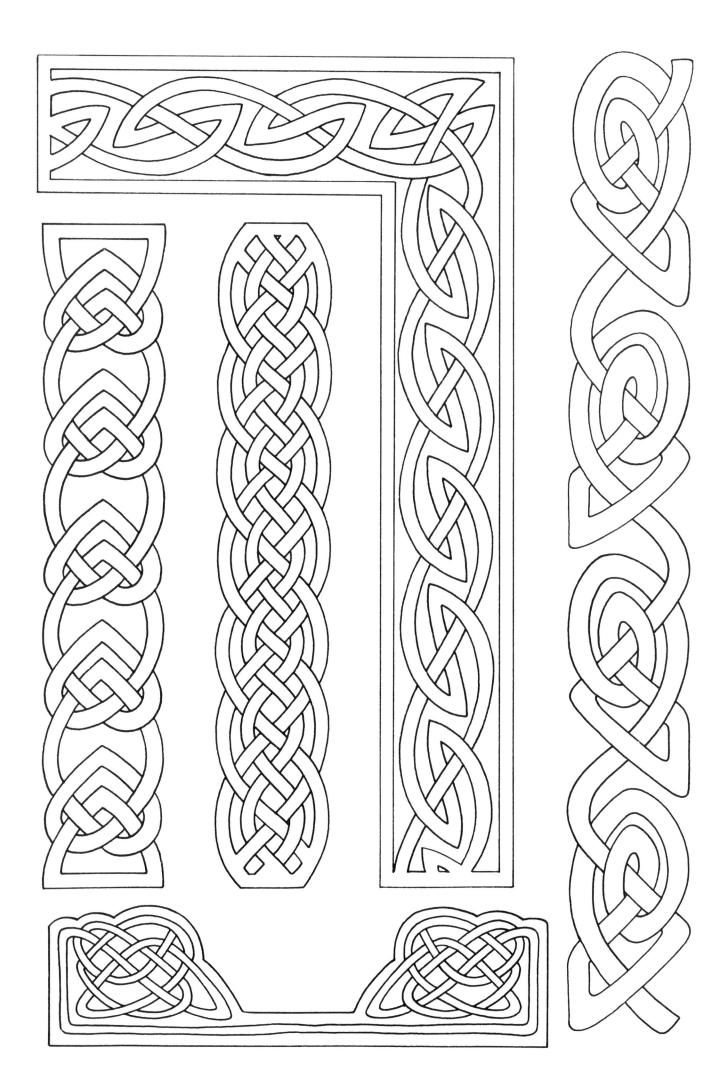

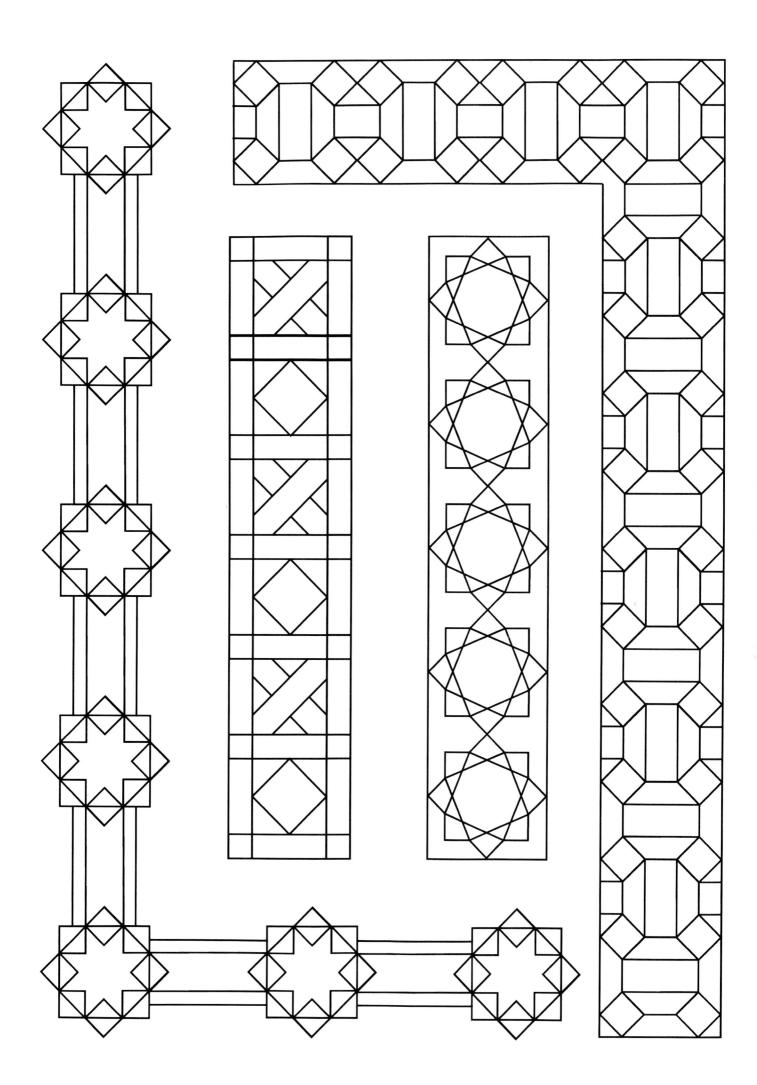

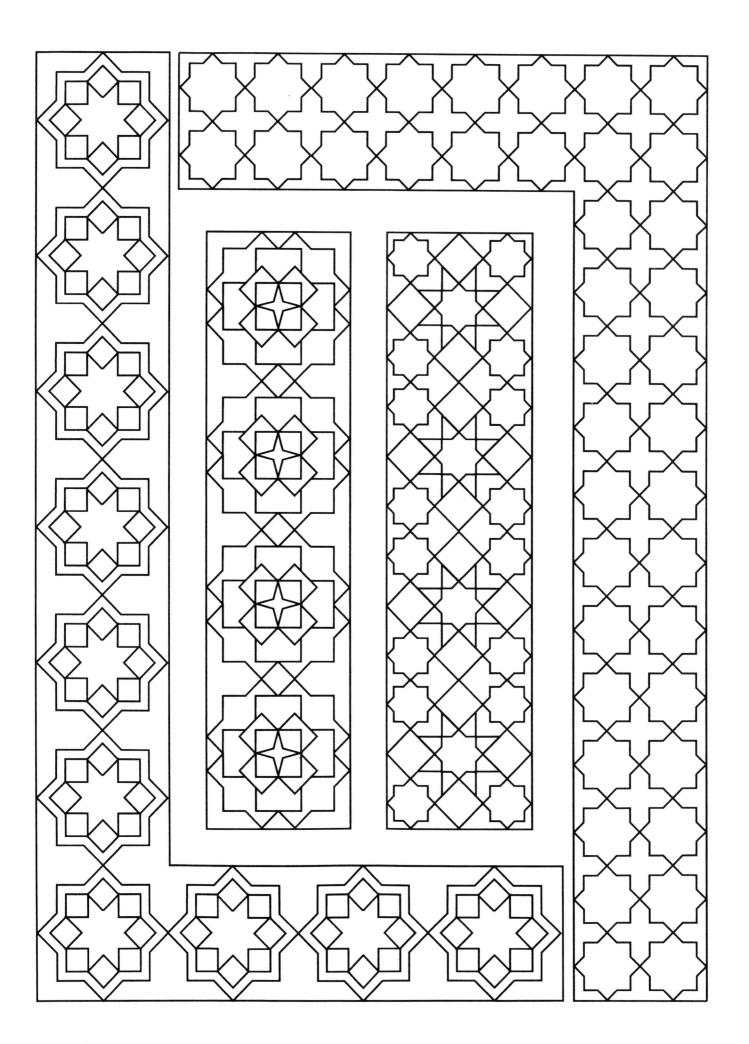

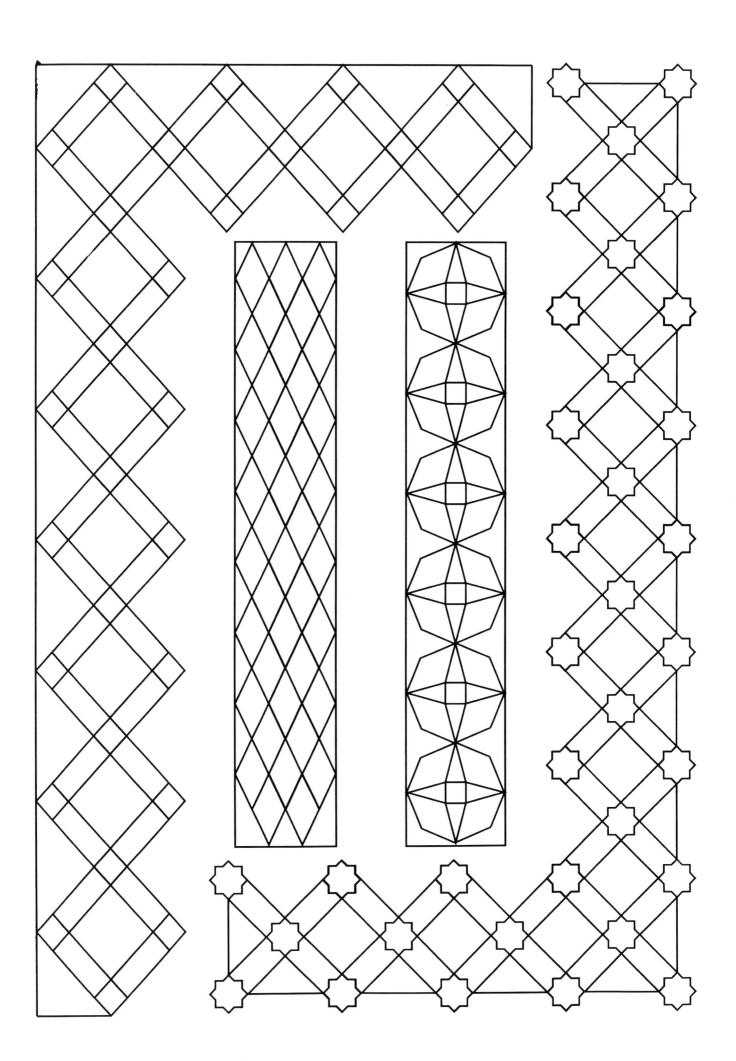

V